쇼펜하우어
명언으로 배우는

궁서체
붓펜의 정석
필사 노트

북 즐 아 트 북 시 리 즈 14

쇼펜하우어 명언으로
배우는

궁 서 체 붓 펜 의 정석 필사 노 트

차성욱 저

북즐 아트북 시리즈 14

쇼펜하우어 명언으로 배우는

궁서체 붓펜의 정석 필사 노트

펴 낸 날 초판 1쇄 2024년 7월 30일

지 은 이 차성욱
펴 낸 곳 투데이북스
펴 낸 이 이시우
교정 · 교열 김지연
편집 디자인 박정호
표지 디자인 D&A design
출판등록 2011년 3월 17일 제307-2013-64 호
주 소 서울특별시 성북구 솔샘로25길 28
대표전화 070-7136-5700 팩스 02) 6937-1860
홈페이지 http://www.todaybooks.co.kr
도서목록 https://todaybooks.wixsite.com/todaybooks
페이스북 http://www.facebook.com/todaybooks
전자우편 ec114@hanmail.net

ISBN 979-11-987493-0-7 13640

북즐아트북시리즈 14

쇼펜하우어 명언으로 배우는

궁서체 붓펜의 정석
필사 노트

차성욱 저

안녕하세요!

청암체 붓펜 글씨의 차성욱입니다.

이번에 『쇼펜하우어 명언으로 배우는, 궁서체 붓펜의 정석 필사 노트』를 집필하게 되었습니다.

2022년에 출간된 『악필 교정의 끝판왕, 궁서체 붓펜의 정석 1』과 『악필 교정의 끝판왕, 궁서체 붓펜의 정석 2』의 집필 이후 많은 분에게 사랑을 받았습니다.

『궁서체 붓펜의 정석 1』과 『궁서체 붓펜의 정석 2』는 기초부터 작품까지 만들 수 있는 명필로 가는 길을 안내해 드렸습니다. 대한민국에서 출간된 서적 중에서 궁서체에 대해 자세하게 설명한 책이 없다는 것을 파악하고, 한글 궁서체에 대해서 정말 상세하게 획 하나하나마다 천하의 악필이라도 독학으로 명필로 가는 길을 안내해 드렸습니다.

특히, 『궁서체 붓펜의 정석 1』과 『궁서체 붓펜의 정석 2』는 유튜브 채널 「아빠글씨 TV」의 무료 영상과, 「클래스유」에서 〈악필 교정의 끝판왕, 인쇄 같은 손글씨 궁서체의 정석〉의 온라인 강의 교본으로서 손글씨 궁서체를 배울 수 있는 분들에게 최적의 영상과 교본으로 자리매김하도록 집필하였습니다.

출간된 책과 영상에서 자주 말했듯이, 붓펜 글씨만 완성하면 이 세상 손으로 쓸 수 있는 어떠한 필기구라도 붓펜 글씨만큼 명필이 될 수 있다는 것입니다.

일반적인 펜글씨를 배우고 싶은 분들도 붓펜 글씨를 먼저 배우면 훨씬 유리합니다. 지금까지 이름 석 자를 적더라도 내 글씨를 숨겨왔다면, 궁서체 완성 후에는 내 글씨를 자랑하고 싶은 마음이 들 것이라 확신합니다. 천하의 악필이라도 청암체와 함께 한다면 기초부터 작품까지 만들 수 있는 명필로 가는 길을 안내해 드립니다.

이번에 집필한 『쇼펜하우어 명언으로 배우는, 궁서체 붓펜의 정석 필사 노트』는 『궁서체 붓펜의 정석 1』과 『궁서체 붓펜의 정석 2』를 바탕으로 붓펜 글씨를 완성하는 단계에서 한층 업그레이드되는 기회로 생각됩니다.

이 책에서는 쇼펜하우어 명언 중 100개를 선별하여 가로쓰기를 연습하고, 글씨의 크기와 세로, 가로의 높이와 글자의 짜임새, 글자와 글자 간의 간격을 연습하고 터득하는 완성도 있는 단계가 될 것입니다.

글씨는 유튜브 채널 「아빠글씨 TV」 영상의 5칸 노트보다는 작고 가늘며, 속도는 영상 속의 글씨보다 1.5배 이상으로 빠르게 쓴 글씨입니다. 이점도 참고해서 연습하면 도움이 될 것입니다.

또한, 쇼펜하우어 명언 100개를 연습하다 보면, 살아가면서 행복과 인생에 대해 새로운 가치를 배우는 시간이 된다고 생각합니다. 명언 중 몇 가지만이라도 가슴속 깊이 새겨서 실천하면 깊은 울림과 함께 나의 삶을 비움과 채움으로 통찰할 수 있는 계기가 되지 않을까요?

쇼펜하우어 명언을 그냥 읽고 지나가는 것보다, 한 획, 한 획, 정성껏 적어 내려가는 과정에서 삶의 지혜를 배우고, 악필에서 명필로 발전하는 연습을 해보고, 오래 미루어 두었던 손글씨의 교정에서 성취감을 얻어보길 바랍니다.

궁서체 정자체를 완성한 후, 더 발전되고 업그레이드된 붓펜 글씨 '흘림체'에서 다시 만날 수 있기를 희망합니다. 감사합니다.

청암 차성욱

목차

이 책에서 따라 쓰기 용도로 사용할 펜은 모나미에서 나오는 '모나미 붓펜'입니다.

참고로 붓펜의 종류는 엄청 다양합니다.

모나미에서 나온 붓펜은 필자가 강의할 때 주로 사용하는 붓펜입니다. 붓펜을 컬러 세트로 구매하면, 12가지 색상이 있어 다양한 색으로 표현 가능합니다. '모나미 붓펜'은 모가 그렇게 부드럽지 않아 글쓰기에는 아주 적합합니다.

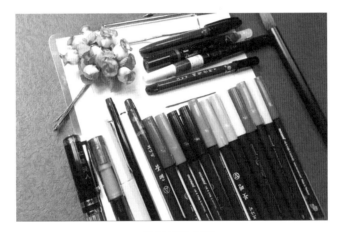

▲ 각종 펜의 종류

'모나미 붓펜'을 구매하면, 리필용 보충 잉크도 함께 구매하길 추천합니다. 붓펜은 잉크만 있으면 오랫동안 쓸 수 있기 때문입니다. 잉크충전 방법은 다음의 사진을 참고하고, 잉크 포장지의 사용설명서를 보면 쉽게 알 수 있습니다.

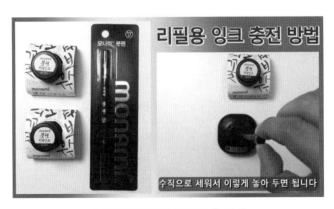

▲ 붓펜의 리필용 잉크 보충 방법

그리고 모나미에서 나온 '모나미 붓펜 드로잉'과 헷갈리는 분이 많은데 착오 없길 바랍니다.

▲ '모나미 붓펜 드로잉'이 아님('모나미 붓펜'과 다름)

여기서 중요한 것은, '모나미 붓펜'만 완성하면 어떠한 붓펜으로도 조금만 연습한 후에 써보면 모두 명필처럼 쓸 수가 있습니다. 당연히 일반 볼펜, 플러스펜, 만년필, 연필 등으로도 얼마든지 명필의 대열에 들 수가 있습니다. 필자를 믿고 '모나미 붓펜'으로 따라 쓰기를 추천합니다.

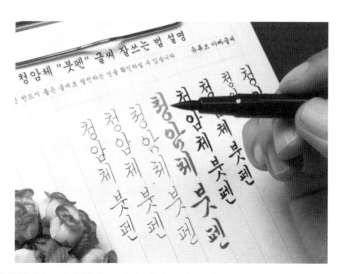

▲ 우측부터 〈모나미 붓펜, 모나미 세필 붓펜, 모나미 드로잉 붓펜, 쿠레다케 붓펜, 펜텔 컬러 붓펜, 모나미 볼펜, 플러스펜, 만년필〉로 쓴 글씨

"붓펜글씨" 자음 쓰임새

자음	쓰임새 (파생되는 모든 글자)	자음	쓰임새 (파생되는 모든 글자)
ㄱ	가갸거겨기	ㄷ	도됴두듀드
ㄱ	고교	ㄷ	모든 받침
ㄱ	구규그	ㄹ	라랴리
ㄱ	모든 받침	ㄹ	러려
ㄴ	나냐니	ㄹ	로료루류르
ㄴ	너녀	ㄹ	모든 받침
ㄴ	노뇨누뉴느	ㅁ	모든 ㅁ
ㄴ	모든 받침	ㅂ	모든 ㅂ
ㄷ	다댜디	ㅅ	사샤시, 모든 받침
ㄷ	더뎌	ㅅ	서셔

자음	쓰임새 (파생되는 모든 글자)	자음	쓰임새 (파생되는 모든 글자)
ㅅ	소쇼수슈스	ㅋ	모든 받침
ㅇ	모든 ㅇ	ㅌ	타탸티
ㅈ	자쟈지, 모든 받침	ㅌ	터텨
ㅈ	저져	ㅌ	토툐투튜트
ㅈ	조죠주쥬즈	ㅌ	모든 받침
ㅊ	차챠치, 모든 받침	ㅍ	파퍄피
ㅊ	처쳐	ㅍ	퍼펴
ㅊ	초쵸추츄츠	ㅍ	포표푸퓨프
ㅋ	카캬커켜키	ㅍ	모든 받침
ㅋ	코쿄	ㅎ	모든 ㅎ
ㅋ	쿠큐크		

"붓펜글씨" 모음 쓰임새

모음	쓰임새 (파생되는 모든 글자)	모음	쓰임새 (파생되는 모든 글자)
ㅏ	파생되는 모든 글자		
ㅑ	파생되는 모든 글자		
ㅓ	파생되는 모든 글자		
ㅕ	파생되는 모든 글자		
ㅗ	파생되는 모든 글자		
ㅛ	파생되는 모든 글자		
ㅜ	파생되는 모든 글자		
ㅠ	파생되는 모든 글자		
ㅡ	파생되는 모든 글자		
ㅣ	파생되는 모든 글자		

자주 절망하고
가끔 행복하라.

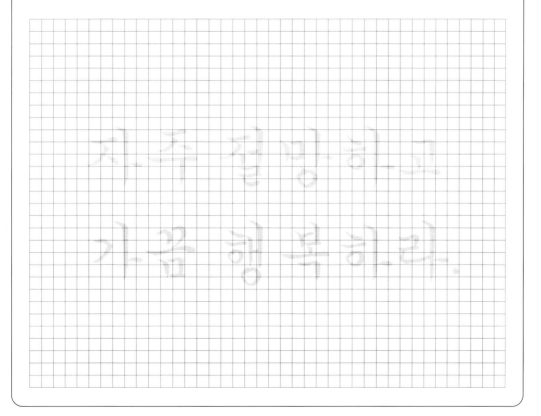

후회란 자신을 고문하는 것이다.

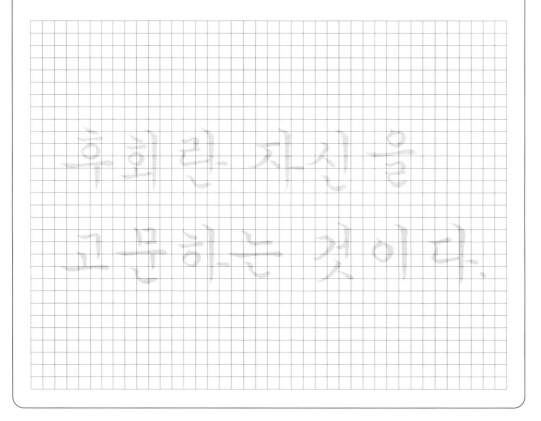

동정심은 모든 도덕성의 근본이다.

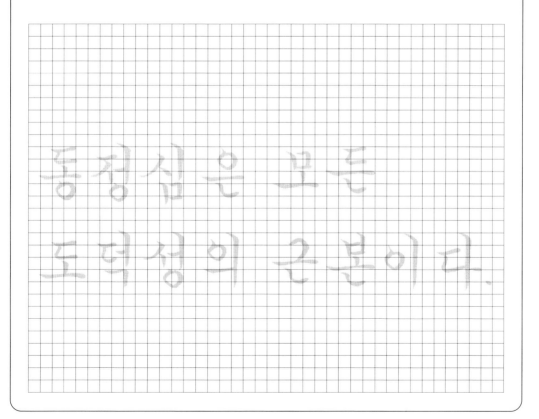

고통이란 삶의
본질적인 요소이다.

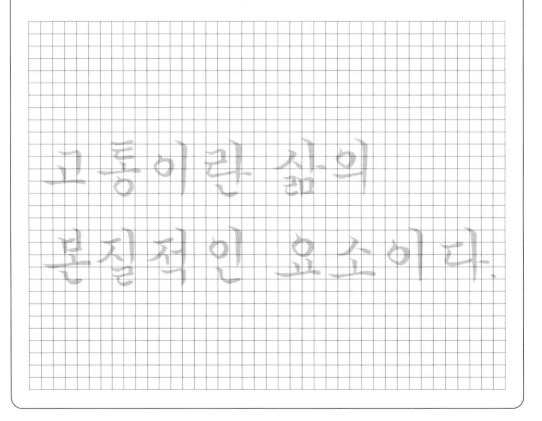

행복의 90%는
건강에 달려있다.

삶의 의미는
스스로 찾아야 한다.

인간은 자신이
생각하는 대로 된다.

두려움과 염려는
불안의 어머니이다.

건강한 거지가
병든 왕자보다
행복하다.

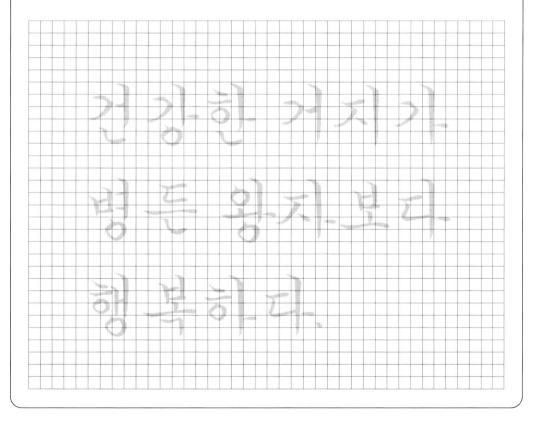

늦게 일어나서
아침을 짧게
하지말라.

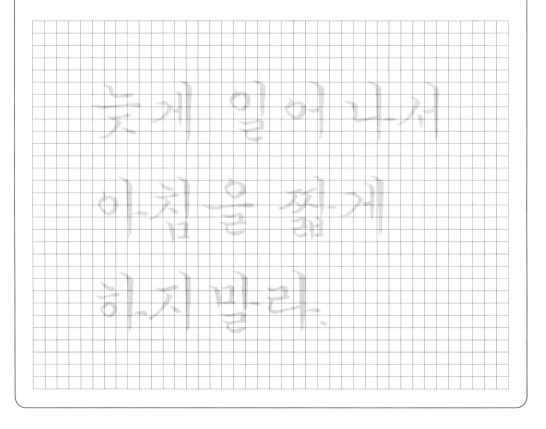

모든 인간은
불완전 하기에
사랑을 끕끈다.

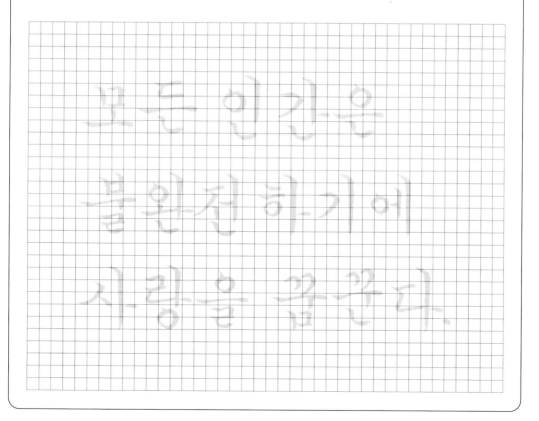

예의는 지혜에
속하고 무례는
무지에 속한다.

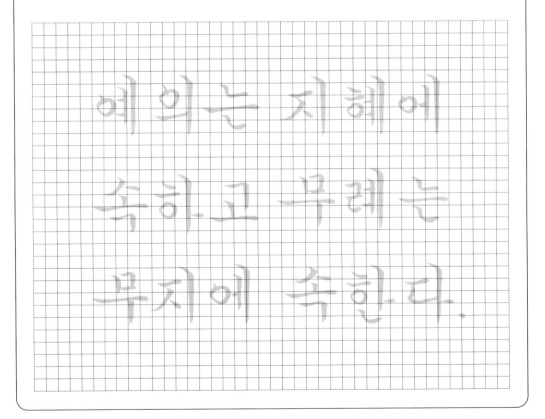

행복은 만족을
모른다. 착시현상과
비슷하다.

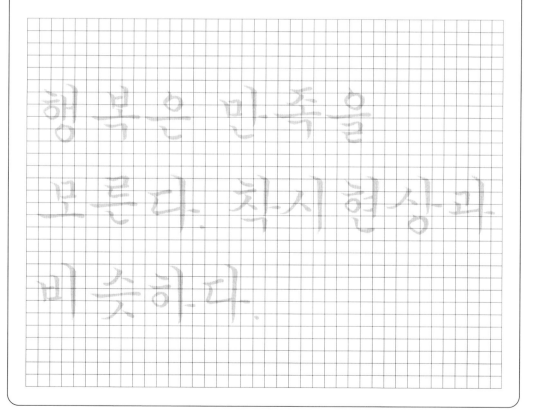

불만족은 인간의
가장 큰 특징 중
하나이다.

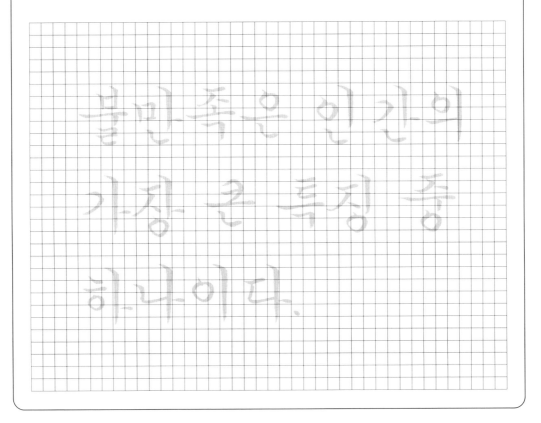

소중한 깨달음도
기록해두지 않으면
소멸된다.

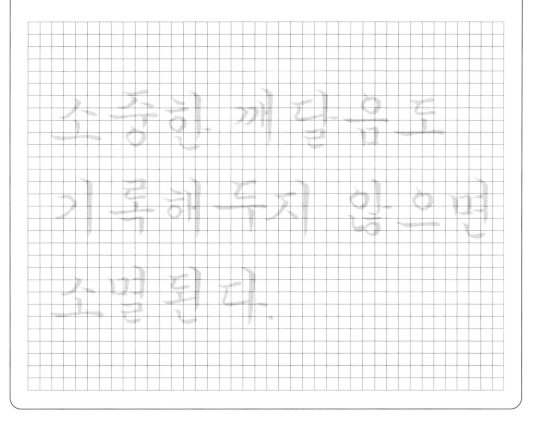

의욕은 우리가
인생을 이기는
유일한 방법이다.

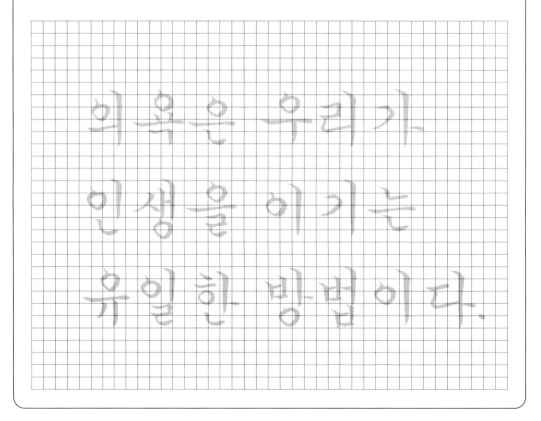

진정한 희망이란
바로 자신을
신뢰하는 것이다.

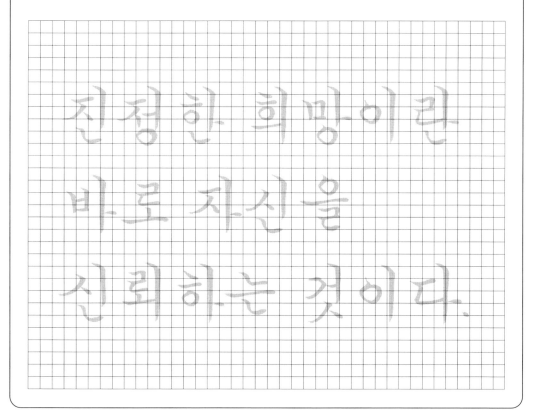

최상의 보물은
명랑한 표정과
쾌활한 마음이다.

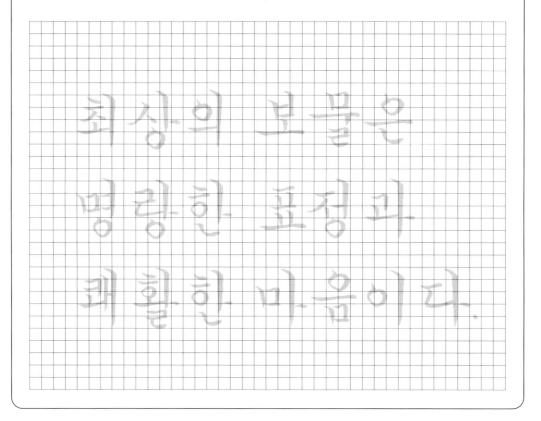

지나치게 관대하고
다정하면 상대방은
무례해진다.

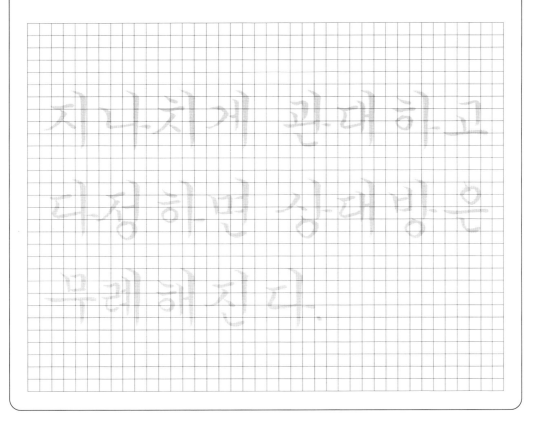

흘러가는 시간은
권태에 사로잡힌
자들을 벌한다.

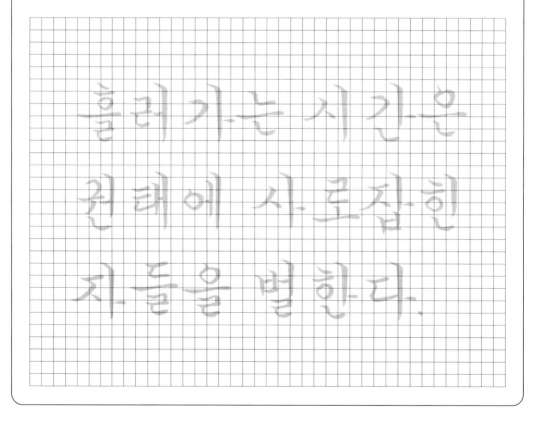

정신이 빈약한
사람들이 재물로
앞서려고 한다.

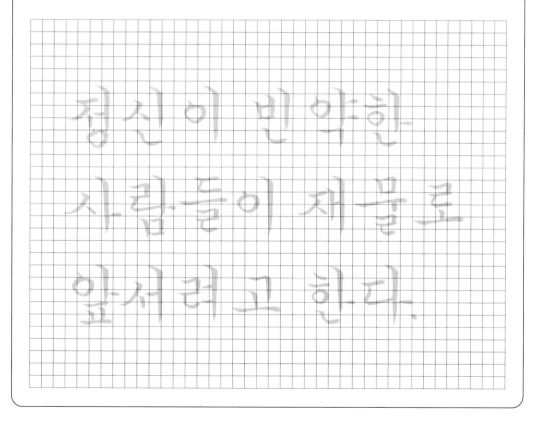

지혜로운 사람은
생각과 말 사이에
간격을 유지한다.

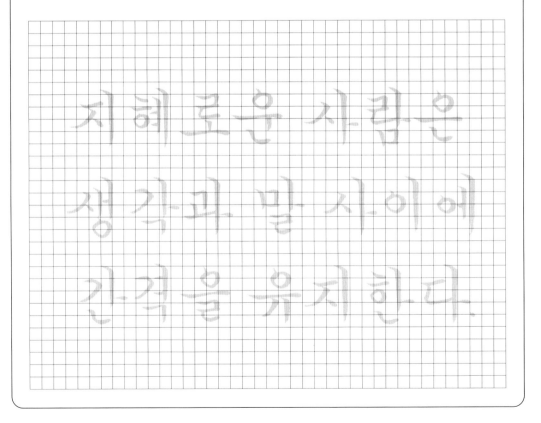

책을 읽는 것은
다른 사람의 뇌로
생각하는 것이다.

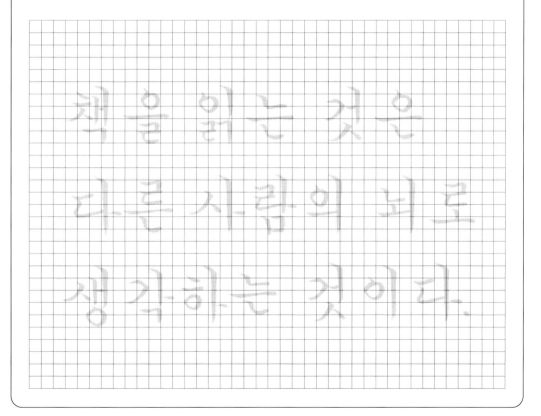

타인의 잘못을
고친다는 것은
거의 불가능한
일이다.

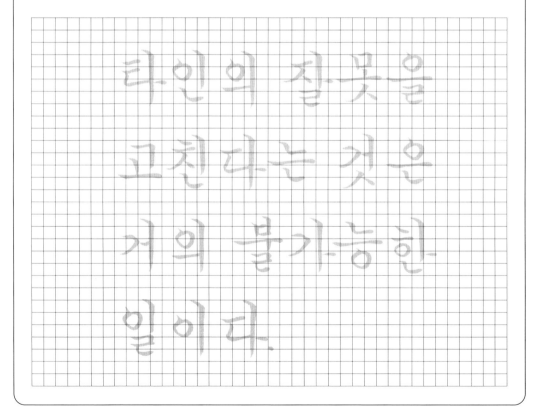

교만의 그늘이
무수한 장점을
가려버리는 일은
흔하다.

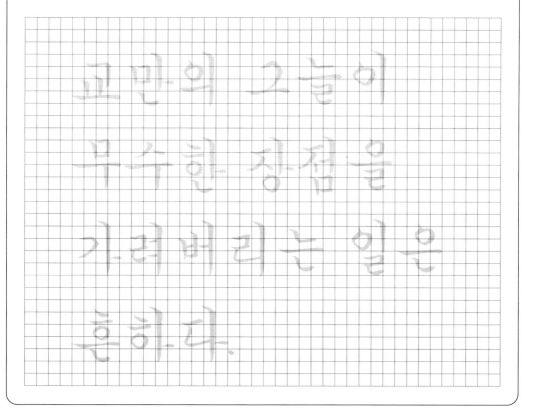

일기는 경험과
지혜를 축적하는
매우 훌륭한
수단이다.

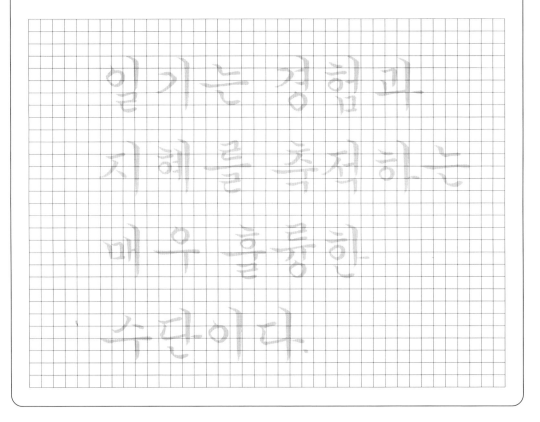

행복은 외부에서
오는 것이 아니라
내부에서 비롯된다.

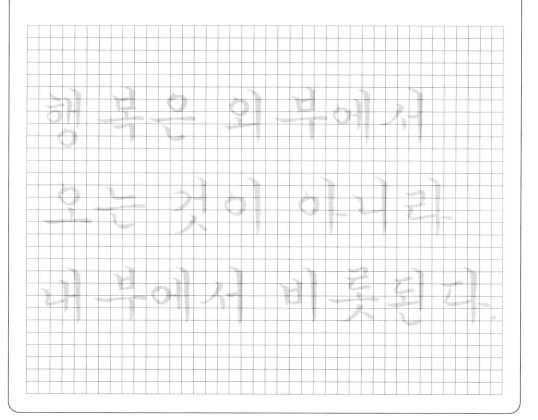

삶이란 욕망과
권태 사이를
왕복하는
시계 추와 같다.

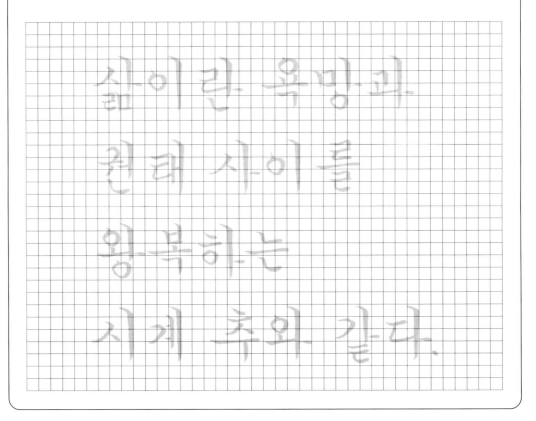

인생의 목적은
행복이 아니라
삶의 의미를
찾는 것이다.

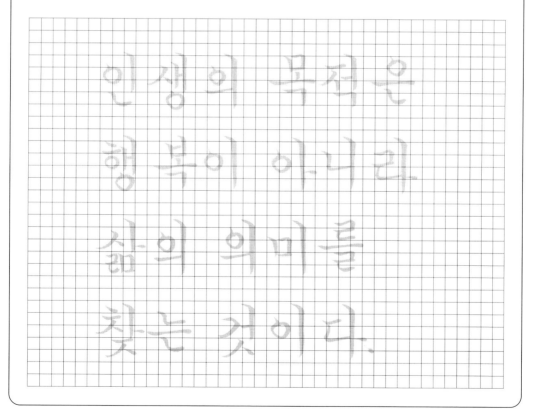

당신의 인생이
왜 힘들지
않아야 한다고
생각하십니까?

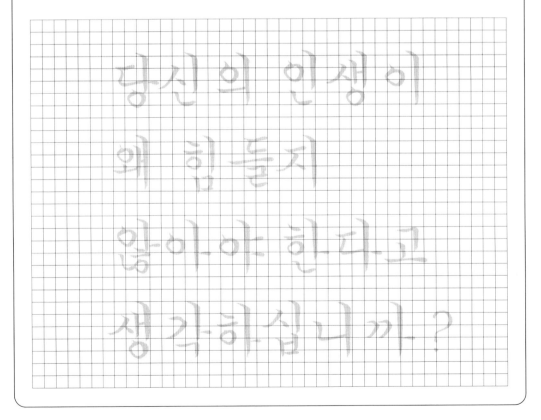

마음이 불행하다고
생각하는 사람은
이미 불행한
사람이다.

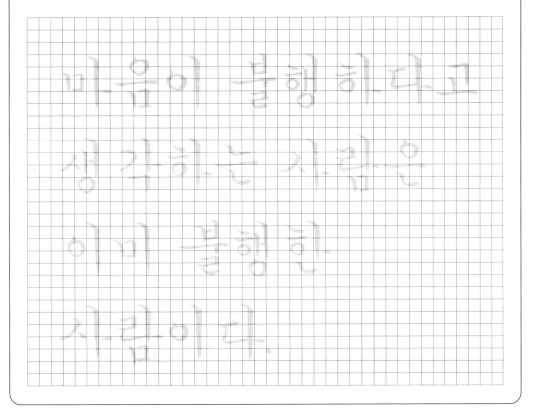

약간의 근심, 고통,
고난은 항시 누구에
게나 필요한 것이다.

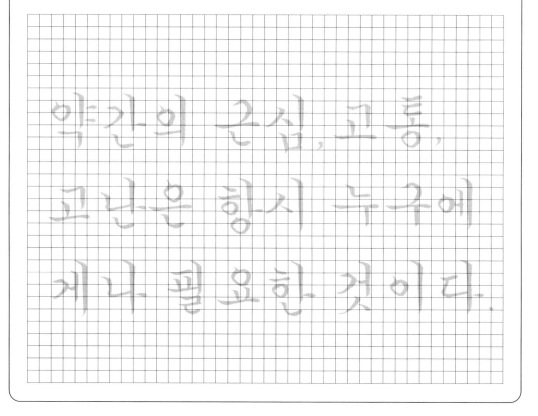

인간은 진정 혼자
있음을 통해서
자기 자신을
알게 된다.

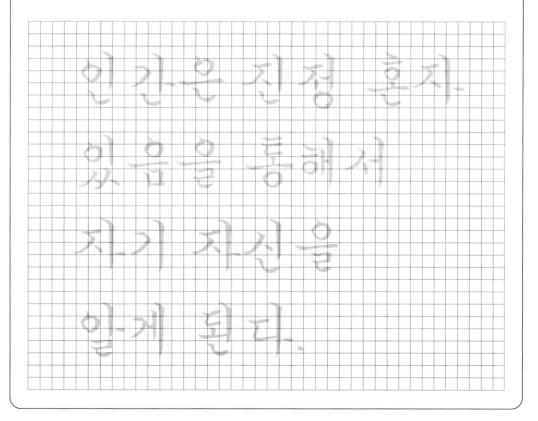

현명한 사람은
고통이 없기를
바랄 뿐 쾌락을
원하지 않는다.

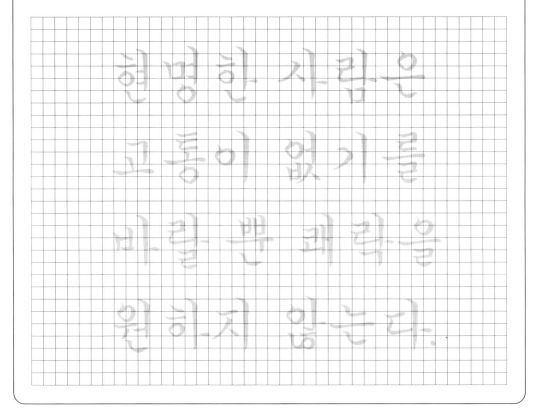

인생에서 실패하지
않는 유일한 방법은
다시 일어나는
것이다.

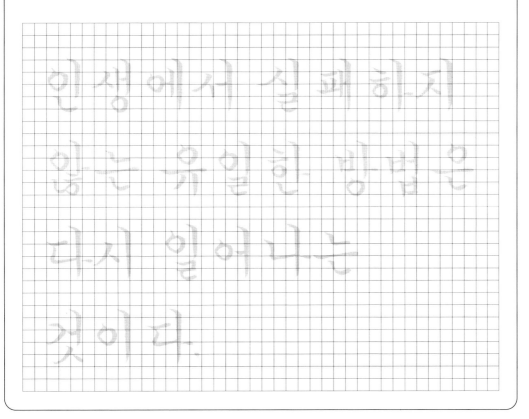

어리석은 자는
자기의 단점을
다른 사람의
잘못으로 착각한다.

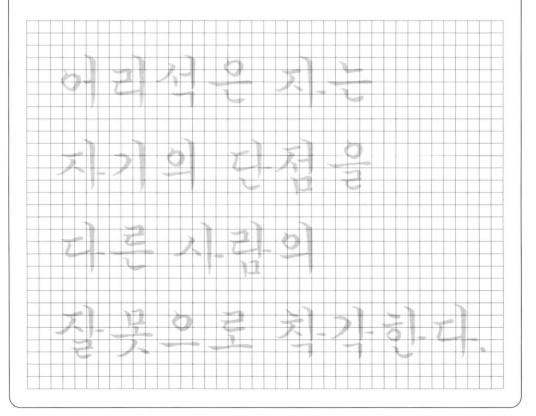

우리는 쾌락 대신
지혜를, 행복 대신
깨달음을 추구해야
한다.

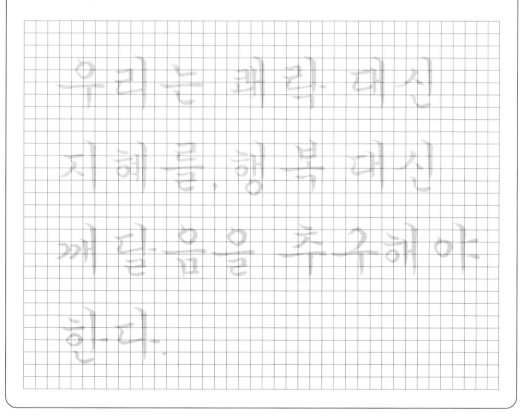

결혼한다는 것은
권리를 반감시키고
의무를 배가시킨다
는 것이다.

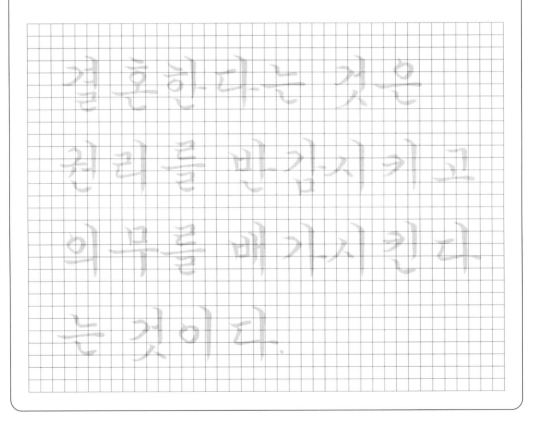

돈이란 바닷물과
같다. 그것은 마시면
마실수록 목이
말라진다.

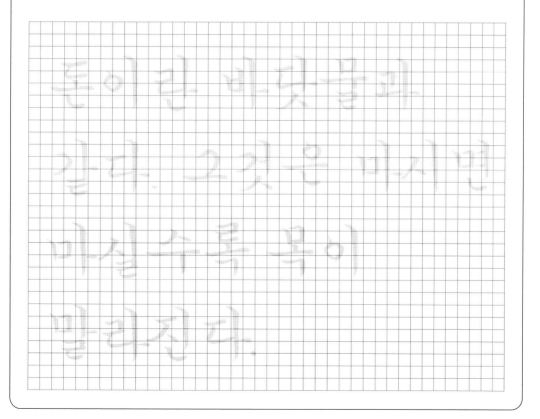

자신을 존중할 줄
아는 사람만이
다른 사람을
존중할 수 있다.

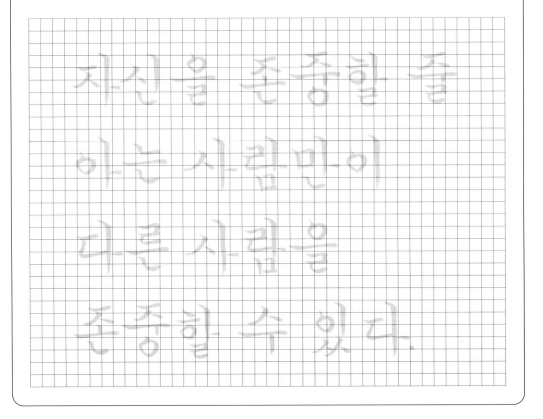

자신을 사랑하지
않는 사람은
다른 사람에게서도
사랑받을 수 없다.

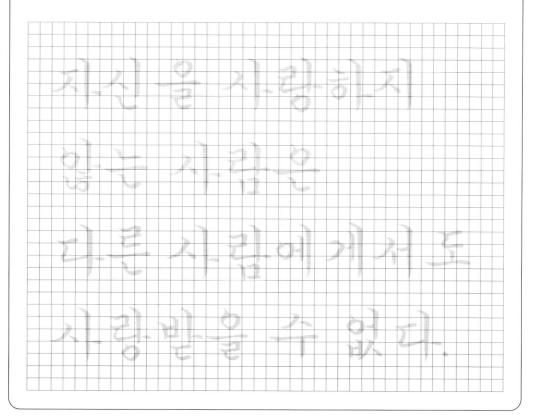

격한 어조로 말하지
말라. 그것은 언제나
비이성적인 말을
동반한다.

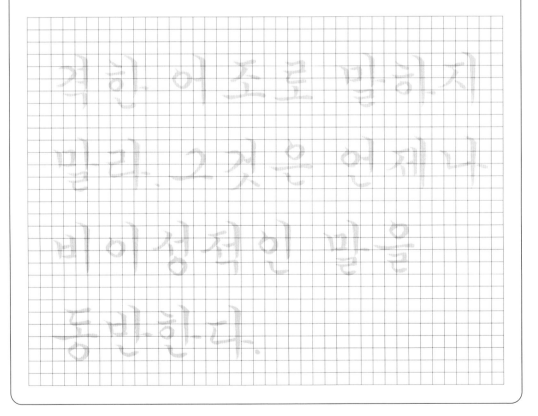

운명이란 인간이
자신의 가능성을
실현하기 위해
이루어내는 일이다.

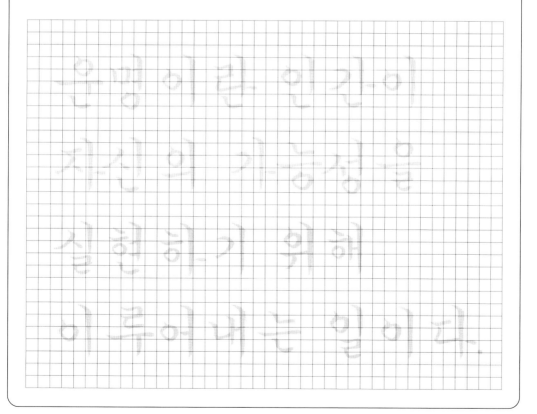

남의 눈을 의식하는
순간 안정된 기분은
흐트러지고 불안이
나타난다.

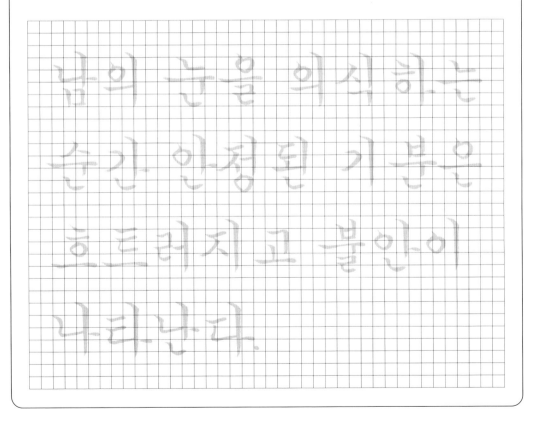

모든 사람은 자신이
보는 만큼만 세상을
보고 그게 전부라고
생각한다.

자기 마음을 다스리지
못하는 사람은 다른
모든 것을 다스릴 수
없다.

우리는 내가 가진 것
은 생각하지 않고
항상 갖지 못한 것만
생각한다.

내가 그냥 보낸 오늘
하루는 어제 죽은
사람이 그토록
바라던 내일이다.

불쾌한 일을 무시하고
과소평가하는 것은
행복을 위한 훌륭한
처세법이다.

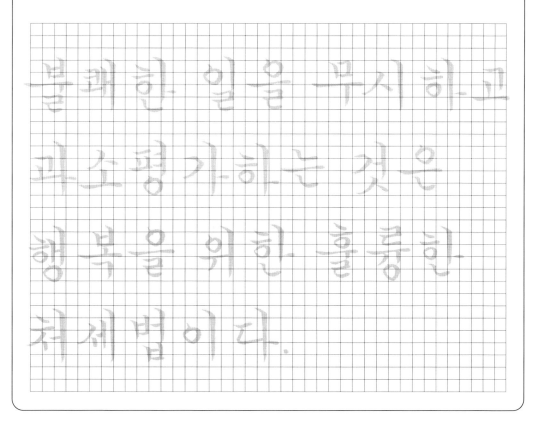

예술이야말로 인간을
고통과 욕망속에서
벗어나게 해주는 신
성한 탈출구이다.

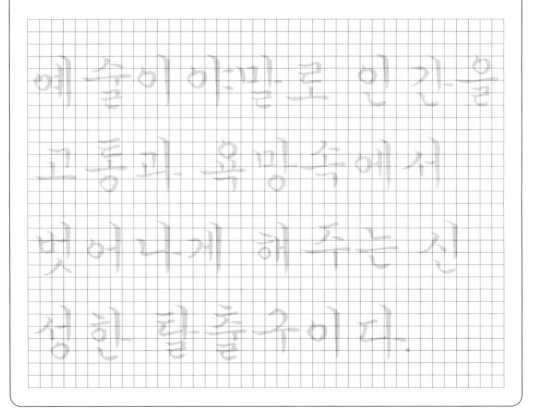

인간의 행복과 불행은
무엇으로 자신의 마음
을 가득 채우느냐에
달려있다.

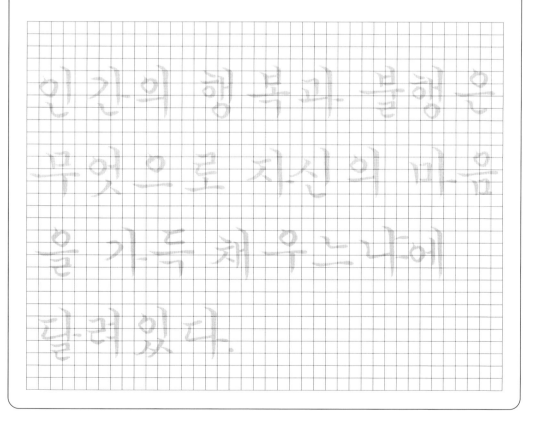

생각의 서랍 중에서
한 개를 열 때는 다른
모든 것을 닫아 두어
야 한다.

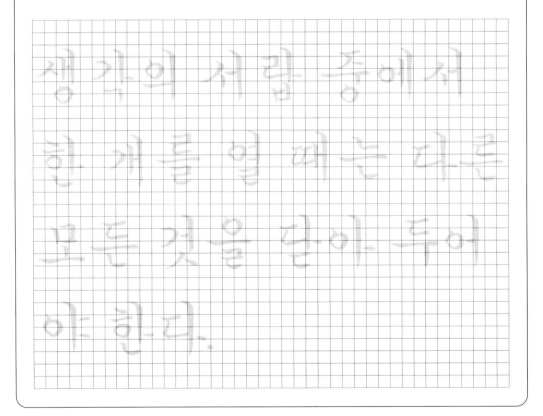

성공하고 싶다면
원하는 바를 가져라.
행복하고 싶다면
가진 것을 즐겨라.

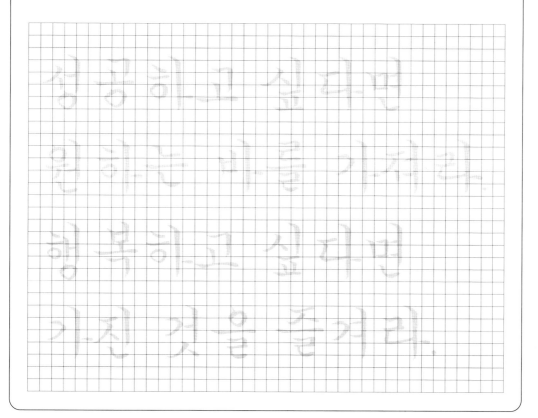

인간이 살고 있는 이
세상은 자신이 바라
보는 각도에 따라 모
양이 달라진다.

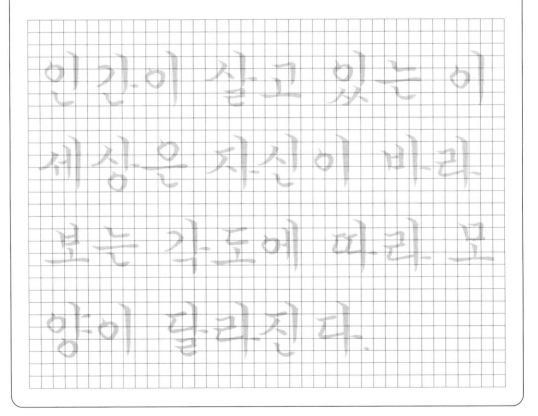

할 수 있는 일이라면 기꺼이 하고, 견뎌야 하는 일이라면 기꺼이 견뎌내라.

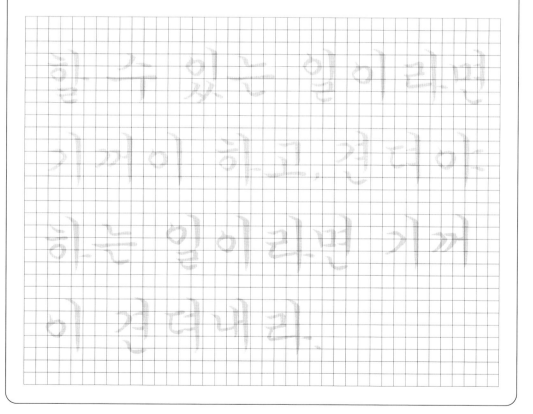

불행해지지 않는
가장 확실한 방법은
너무 행복해지기를
바리지 않는 것이다.

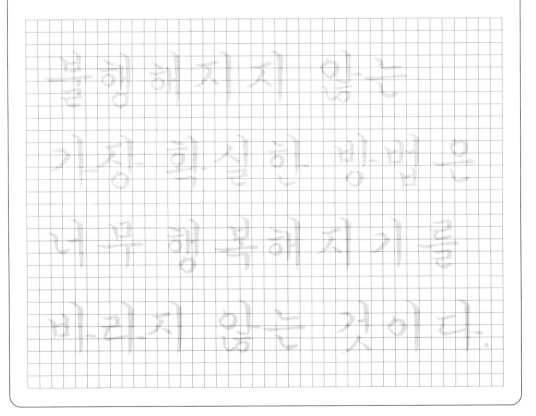

모든 사람은 자신의
이해 정도와 인식의
한계 내에서만 세상
을 바라볼 뿐이다.

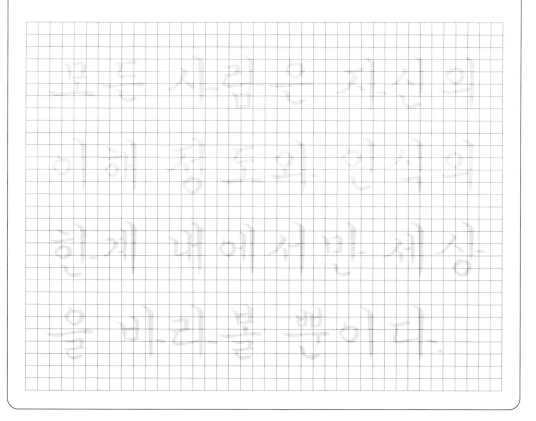

이기적인 성품을 지닌
사람은 늘 비탄에 빠
지며 타인의 감정 따
위는 무시한다.

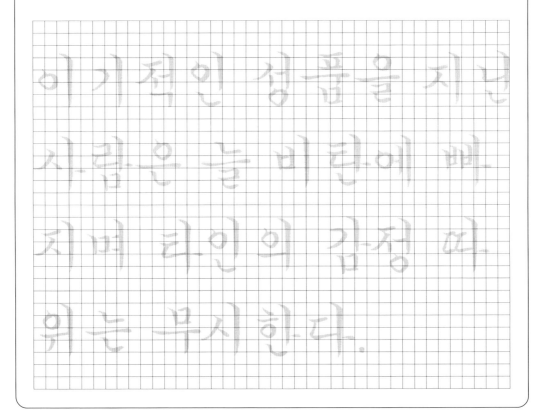

단순히 일어날지도
모르는 재난을 눈앞에
떠올리며 미리 불안해
하지 않아야 한다.

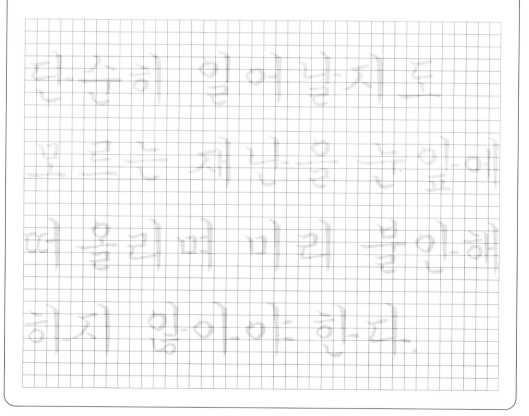

인간은 고슴도치와 같
다. 너무 가까이 하면
가시에 찔리고 너무
멀리하면 추워진다.

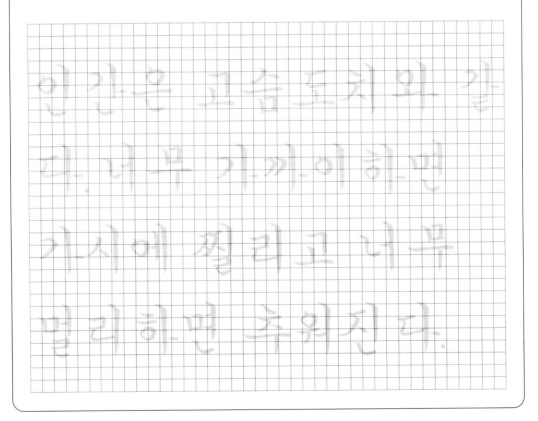

인간은 다른 사람처럼
되고자 하기 때문에
자기 잠재력의 4분의
3을 상실한다.

어리석은 일 중에
가장 어리석은 일은
이익을 얻기 위해
건강을 희생하는
것이다.

어리석은 일 중에
가장 어리석은 일은
이익을 얻기 위해
건강을 희생하는
것이다.

힘들고 괴로울 때
최상의 위안은 자기
보다 더욱 고통받는
존재를 바라보는
일이다.

임들고 괴로울 때

최상의 위안은 지기

보다 더욱 고통받는

존재를 바라보는

일이다.

인간은 본능적으로
자신의 정신이나
신체적인 불완전성
을 보완해 주는
이성에게 끌린다.

인간은 본능적으로
자신의 정신이나
신체적인 불완전성
을 보완해 주는
이성에게 끌린다.

성적인 매력에만
이끌려서 결혼하면
평생 후회와 탄식을
안겨줄 반려자를
얻을 것이다.

성적인 매력에만
이끌려서 결혼하면
평생 후회와 탄식을
이겨 줄 비러지를
얼을 것이다.

교육의 실패는 실제
경험에 앞서 학생들
에게 지식을 먼저
주입하려고 할 때
일어난다.

교육의 실패는 실제 경험에 있어서 희생들에게 지식을 먼저 주입하려고 할 때 일어난다.

인생에서 가장 행복
한 시간은 바로 바라
보는 미래와 즐기는
현재가 균형을 이룰
때이다.

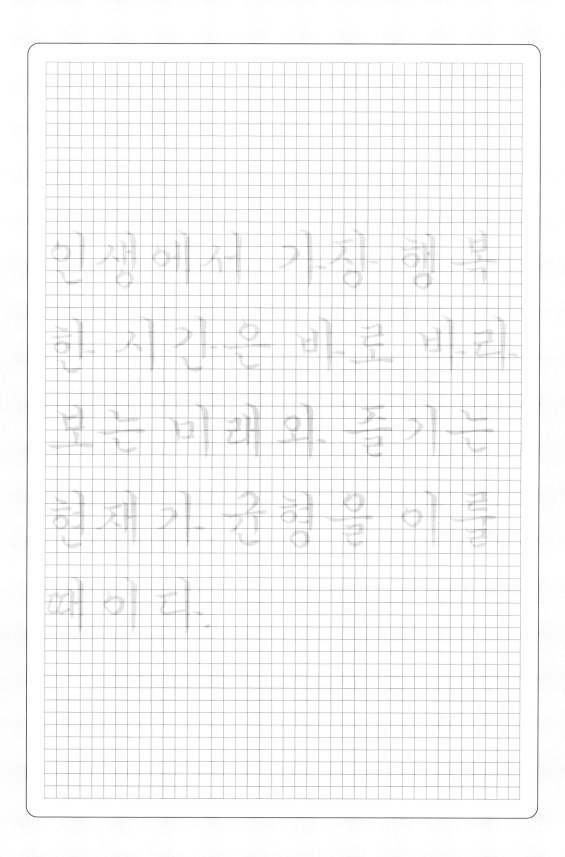

인생에서 가장 행복
한 시간은 바로 미리
보는 미래와 즐기는
현재가 균형을 이룰
때 이다.

우리는 이미 가지고 있는 것에 대하여는 좀처럼 생각하지 않고 언제나 없는 것만 생각한다.

우리는 이미 가지고
있는 것에 대하여는
좀처럼 생각하지 않
고 언제나 없는 것만
생각한다.

나무가 튼튼해지기 위해서는 바람이 필요하듯, 인간이 건강해지기 위해서는 운동이 필요하다.

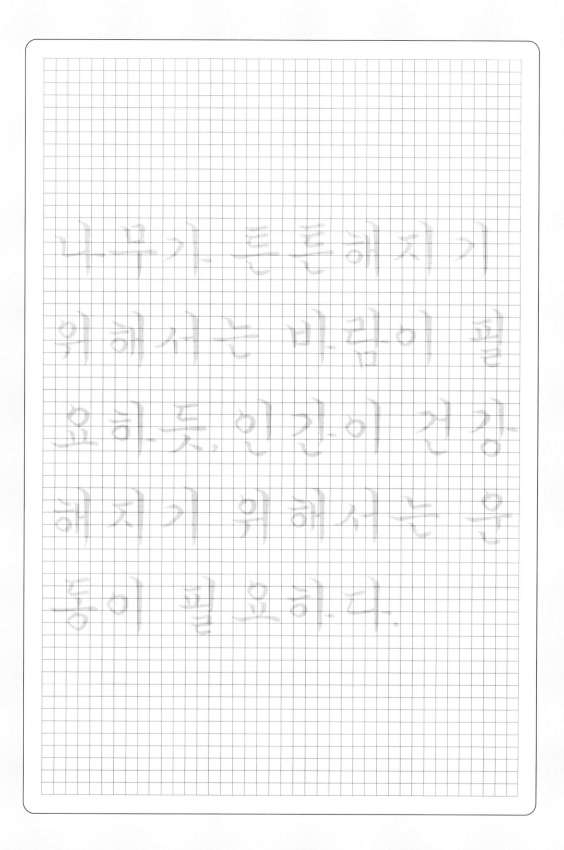

나무가 튼튼해지기
위해서는 바람이 필
요하듯, 인간이 건강
해지기 위해서는 운
동이 필요하다.

독서한 내용을 모두 잊지 않으려는 생각은 먹은 음식을 모두 체 내에 간직하려는 것과 같다.

독서한 내용을 모두
잊지 않으려는 생각
은 먹은 음식을 모두
체 내에 간직하려는
것과 같다.

지나치게 몸과 정신을
혹사시키는 것은 수명
을 줄일 뿐 아니라 신
체적인 활력을 빼앗아
간다.

지나치게 몸과 정신을
혹사시키는 것은 수명
을 줄일 뿐 아니라 신
체적인 활력을 빼앗아
간다.

음악이야말로 예술
중에서 으뜸이며,
훌륭한 음악을 듣는
것은 정신을 목욕시
키는 것과 같다.

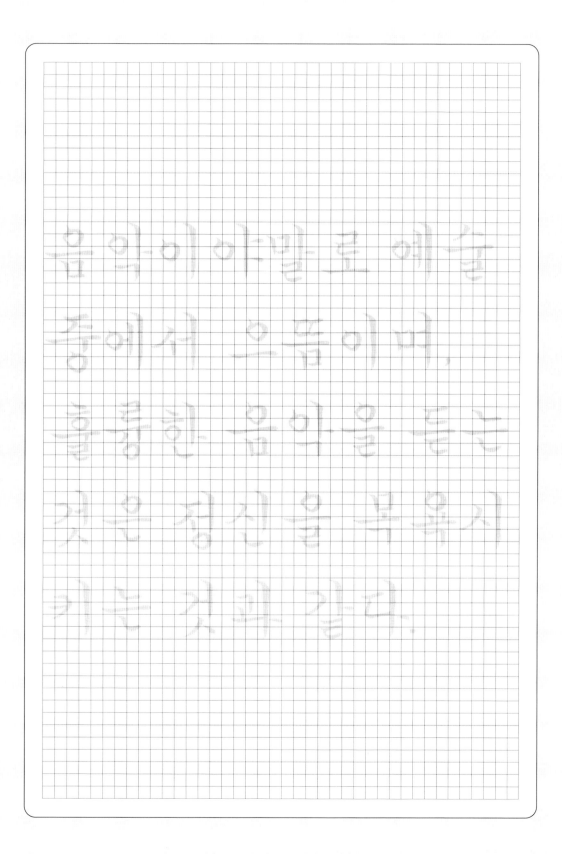

음악이 아빌로 에술
중에서 으뜸이며,
룸헤 음악을 들는
것은 정신을 부유
기는 것과 같다.

95

성공은 자신의 천성에
유리한 것은 취하고
천성에 어울리지 않
는 것은 배척함으로
만들어진다.

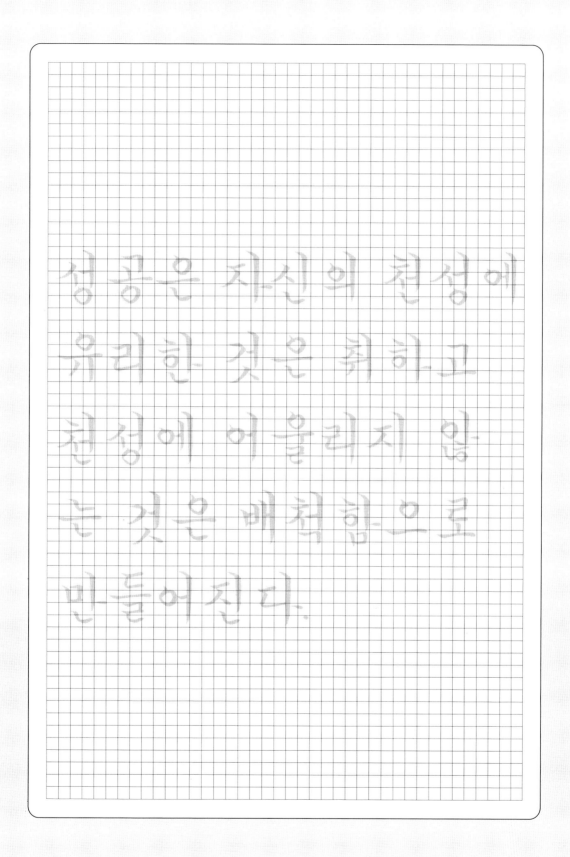

성공은 자신의 천성에
유리한 것은 취하고
천성에 어울리지 않
는 것은 배척함으로
만들어진다.

정치와 사회문제를
해결하는 궁극적인
해법은 소수의 현자
와 선인이 전제정치
를 행하는 것이다.

정치와 사회 문제를
해결하는 궁극적인
해법은 소수의 현자
와 선인이 진제정치
를 행하는 것이다.

지나치게 가벼운 배는
뒤집어지기 쉽듯이
삶에도 고통이나 근심
이 없다면 방종에 빠
지고 만다.

지나치게 가벼운 배는
뒤집어지기 쉽듯이
삶에도 고통이나 근심
이 없다면 방종에 빠
지고 만다.

환경이 변하면 이해
관계도 변하기 때문
에 상대방의 태도나
행위도 달라질 수 있
음을 명심하라.

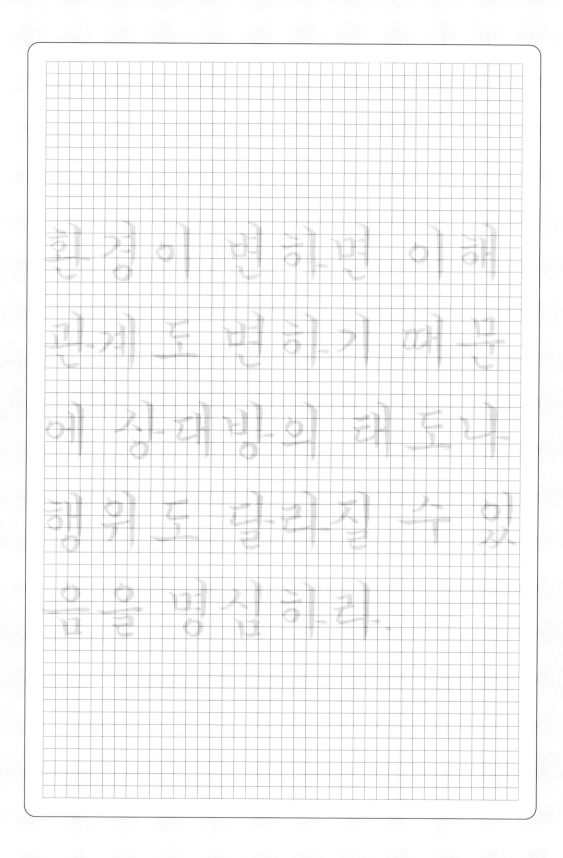

환경이 변하면 이해
관계도 변하기 때문
에 상대방의 태도나
행위도 달라질 수 있
음을 명심하라.

인간은 누구나 홀로
있지 않을 수 없다.
결국, 인간의 행복은
홀로 잘 견딜 수 있
는가에 달려있다.

인간은 누구나 홀로
있지 않을 수 없다.
결국, 인간의 행복은
홀로 잘 견딜 수 있
는가에 달려있다.

젊은 시절은 통찰력과 상상력에서 뛰어난 시기이고 노년 시절은 통합력과 분별력에 뛰어난 시기이다.

젊은 시절은 통칠리과

싱싱리에서 뛰어난 시

기이고 노년시절은

통희리과 부별리에 뛰

어난 시기이다.

인생은 고통의 연속이지만, 그 고통을 인식하고 받아들임으로써 우리는 고통에서 자유로워질 수 있다.

인생은 고통의 연속
이지만, 그 고통을 인
식하고 받아들임으로
써 우리는 고통에서
자유로워질 수 있다.

인간 됨됨이가 상반되는 사람은 서로를 미워하고, 볼품없는 자가 뛰어난 자를 멸시하는 일은 흔하다.

인간 뭄뭄이가 상빈
되는 시람은 서로를
미워하고, 불꾼없는
지기 위어던 지를 땀
시히는 일은 흔히다.

평범한 사람은 시간을 소비하는 데 마음을 쓰고, 재능 있는 사람은 시간을 이용하는데 마음을 쓴다.

평범한 사람은 시간
을 소비하는 데 마음
을 쓰고, 재능 있는
사람은 시간을 이용
하는 데 마음을 쓴다.

풍족하지 않으면 궁
핍해서, 풍족하면 권
태로워서, 끝없는 욕
망을 채우지 못해서
시달리는 것이 인간
이다.

풍족하지 말으며 굴
피해서. 풍족히며 원
데로워서. 껄었는 목
땅을 지우지 못해서
시달리는 것이 인지
이다.

아무리 좋은 돌도 연
약한 팔로 던지면 멀
리 못 가듯, 위대한 걸
작도 우둔한 사람을
만나면 빛을 잃는다.

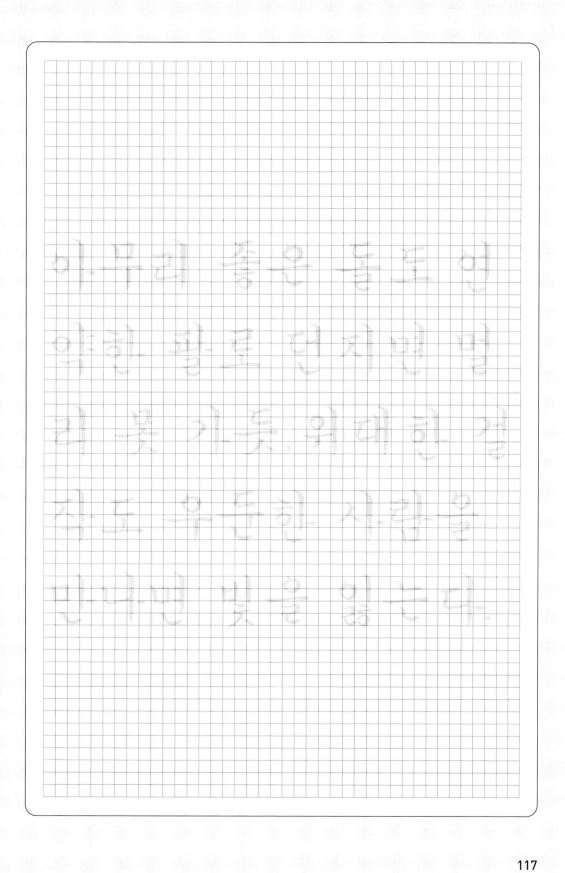

아무리 좋은 돌도 떤
앞히 필요 던지면 멀
리 못 가듯, 위대한 걸
작도 무드히 사람을
만나떠 빛을 밝느디.

117

흔히 사람은 돈을 빌려주지 않는 것 때문에 친구를 잃고, 돈을 빌려주는 것 때문에 역시 친구를 잃는다.

흔히 사람은 돈을 빌
려주지 않는 것 때문
에 친구를 잃고 돈을
빌려주는 것 때문에
역시 친구를 잃는다

좌절을 경험한 사람은
자신만의 역사를 갖게
된다.그리고 인생을
통찰할 수 있는 지혜
의 길로 들어선다.

좌절을 경험한 사람은
지신민의 역사를 갖게
된다. 그리고 인생을
통질할 수 있는 지혜
의 길로 들어선다.

이미 바꿀 수 없는 불행한 과거는 되도록 빨리 잊자. 오히려 우리는 그것을 디딤돌로 삼아 더 멀리 뛰자.

에미 비갈 수 없는 불
행히 끼거는 되도록
빨리 잊지. 오히려 우
리는 그것을러 담돌도
심이더 멀리 뛰지.

뭔가 나쁜 일이 일어났을 때에는 그런 일이 일어나지 않을 수 있었을 텐데라는 나약한 생각에 사로잡히지 말라.

뭔가 나쁜 일이 일어
났을 때에는 그런 일
이 일어나지 않을 수
있었을 텐데라는 나
약한 생각에 사로잡
히지 말라.

뛰어난 예술품도 반복해서 보면 감흥이 없어지는 것처럼, 관찰력이 가장 뛰어난 시기는 노년이 아니라 청년기이다.

뛰어난 예술품도 반
복해서 보면 감흥이
없어지는 것처럼, 신
체력이 가장 뛰어나
지지는 노년이 아니
리 청년기이다

내가 진실을 말하고 있기 때문에 사람들은 나의 철학이 유쾌하지 못하며, 아무 위안이 되지 않는다고 말할 것이다.

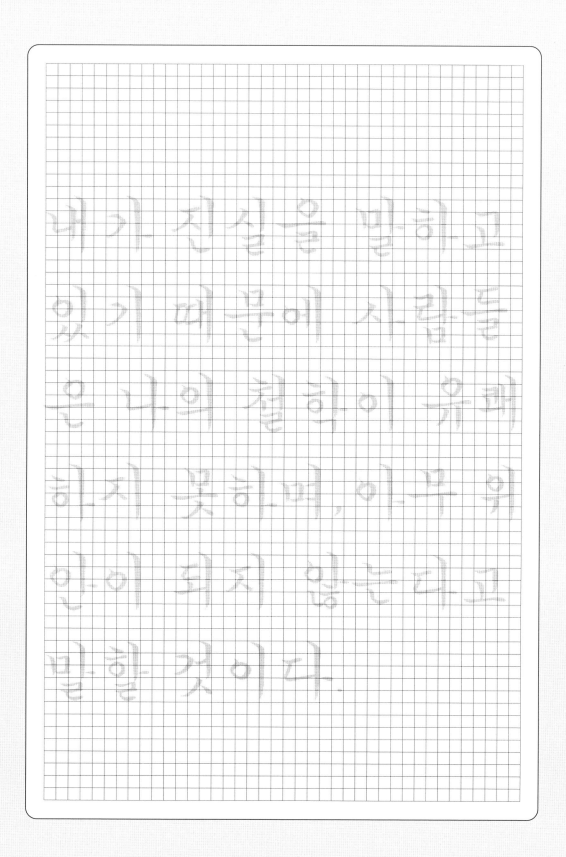

내가 진실을 말하고
있기 때문에 사람들
은 나의 철학이 유폐
하지 못하며, 이무 위
안이 되지 않는다고
말힐 것이다.

행복의 알맹이를 알기
위해서는 어떤 것에
즐거워하는 지가 아
니라 어떤 일에서 고
통을 느끼는지를 확인
해 봐야 한다.

행복의 일맹이를 일기
위해서는 어떤 것에
즐거워하는지기 어
니라 어떤 일에서 고
통을 느끼는지를 확인
해 봐야 한다.

131

타인을 모략하기 위해 자신의 이름을 감추는 행위는 그 의견의 진위를 떠나서 세상과 사람들의 이목을 속이는 행위이다.

타인을 모략하기 위

해 자신의 이름을 감

추는 행위는 그 의견

의 진위를 떠나서 세

상과 사람들의 이목

을 속이는 행위이다

떨어져 있을 때의 추위와 붙으면 가시에 찔리는 아픔 사이를 반복하다가 결국 우리는 적당한 거리를 유지하는 법을 배우게 된다.

떨어져 있을 때의 추
위의 불으면 가시에
찔리듯 아픔 사이를
반복하다가 결국 우
리는 적당히 거리를
유지하는 법을 배우
게 되다.

지금 얼마나 많은 사람들이 그대보다 앞서 있는가를 생각하기보다는 얼마나 많은 사람들이 그대의 뒤를 따르고 있는가를 생각하라.

지금 얼마나 많은 사람들이 그대보다 앞서 있는가를 생각하기보다는 얼마나 많은 사람들이 그대의 뒤를 따르고 있는가를 생각하리라.

돈은 추상적인 행복
이다. 따라서 더 이상
구체적으로 인간의
행복을 즐길 능력이
없는 자는 자신의 마
음을 온통 돈에 쏟게
된다.

돈은 추상적인 행복
이다 따라서 더 이상
구체적으로 인간의
행복을 즐길 능력이
없는 자는 자신의 마
음을 온통 돈에 쏟게
된다

나보다 행복해 보이는 사람이 실제로 스스로 자신을 행복하다고 느끼고 있을까? 사실 그는 내가 알지 못하는 고통으로 인해 더욱 불행할지도 모른다.

나보다 행복해 보이는 사람이 실제로 스스로 자신을 행복하다고 느끼고 있을까? 사실 그는 내가 알지 못하는 고통으로 인해 더욱 불행할지도 모른다.

우리 인생은 마치 커다란 모자이크와 같아서 가까이에 있으면 제대로 알아볼 수가 없다. 그것이 얼마나 아름다운지를 알려면 멀리 떨어져서 봐야 한다.

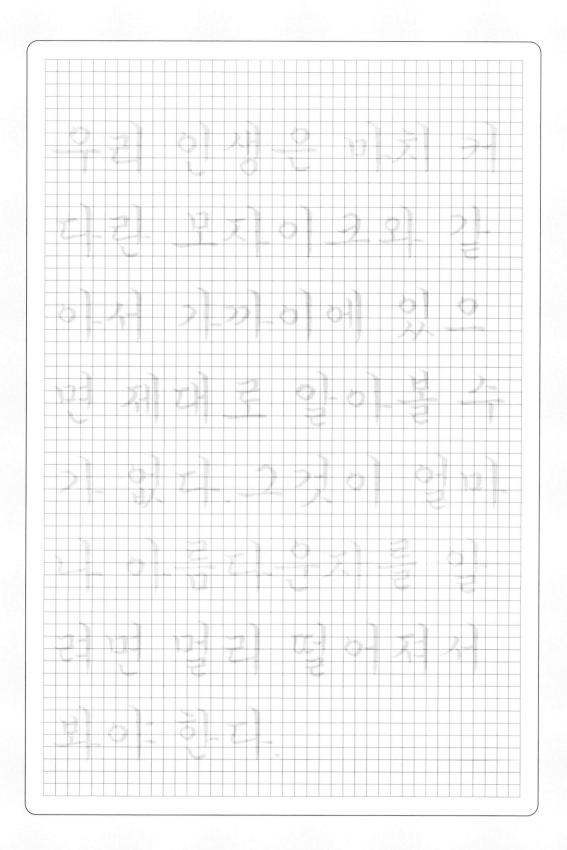

우리 인생은 미지 거

디린 모지이고와 같

이서 가까이에 있으

면 제대로 일어볼 수

가 있다. 그것이 얼마

나 아름다운지를 알

려면 멀리 떨어져서

봐야 한다.

사람들의 눈높이에
나를 맞추려는 데서
모든 불행이 시작된
다. 나는 어쩔 수 없
이 나다. 내가 나를
부끄러워하지 않는
다면 사람들도 나를
부끄러워하지 않게
될 것이다.

사람들이 느놀이에
나를 맞추려는 데서
모두 불행이 시작된
다. 나는 어쩔 수 없
이 나다. 내가 나를
부끄러워하지 않는
다면 사람들도 나를
부끄러워하지 않게
될 것이다.

같은 물건을 오래도
록 바라보면 눈이 흐
려져 결국 아무것도
보이지 않게 된다.
그와 마찬가지로 한
가지 일만 계속해서
생각하면 오히려 이
해하기 어려운 경우
가 있다.

가우 물거울 우래도

들 버리 오면 누이 ㅎ

쳐제 경우 아무거도

보이지 않게 된다.

그의 비치기지 못 하

지지 임며 게속해서

생각하면 오히려 이

해하기 어려운 경우

가 있다.

괴로운 일에 부딪혔
을 때 우선 감사할 가
치가 있는 것을 찾아
서 그것에 충분히 감
사하라. 그러면 마음
에 평온함이 찾아오
고 기분이 가라앉으
면 어려운 일도 견디
기 쉽다.

피로한 일에 부딪혔을 때 우선 감시할 가치가 있는 것을 찾아서 그것에 충분히 감사하라. 그러면 마음에 평온함이 찾아오고 기분이 가라앉으며 어려운 일도 견디기 쉽다.

남들이 뭐라고 생각할까?이런 생각에 항상 사로잡혀 사는 사람은 노예일 뿐이다. 노예는 늘 주인의 눈치를 살피고 하기 싫은 일이 있을지라도 주인의 명령을 따라야만 한다.

남들이 뭐라고 생각

하까? 미라 생기에 히

성지 훈자히 지는 기

람은 노예일 뿐이다.

노에운 늘 주인미 무

지를 실피고 히기 쉬

운 일이 있을지라도

주인미 명령을 따라

이만 히타.

자꾸 절망하고 가끔 행복하라

후회란 자신을 고욕하는 것이다

동정심은 모든 도덕성의 근본이다

고통이란 삶의 본질적인 요소이다

행복의 90%는 건강에 달려있다

삶의 의미는 스스로 찾아야 한다

인간은 자신이 생각하는 대로 된다

두려움과 염려는 불안의 어머니이다

지난 여름에 나는 행복했다.

부모님 집에서 가족과 함께 지내며

동생들이 있는 가족들과 지냈다.

그들의 마음은 따뜻했고 그립다.

행복이 가득한 가족에게

실의에 빠지는 것들을 전하며

마음이 지친 사람에게

건강한 거지가 병든 왕자보다 행복하다

늦게 일어나서 아침을 짧게 하지 말라

쓰든 인간은 밀왈켠하기에 사랑을 끔끔다

예의는 지혜에 속하고 무례는 무지에 속한다

밀만족은 인간의 가장 큰 특징 중 하나이다

의욕은 우리가 인생을 이기는 유일한 방법이다

진정한 희망이란 바로 자신을 신뢰하는 것이다

최상의 보물은 명랑한 표정과 쾌활한 마음이다

154

생에는 이의 기라 따하연을
고각 사뻑인 하지을 펜지컷다
라 생혀 일즉 고을 령효가도니
뭐런 잠예 늘 되있 명다 백필함
이이로 그는 살이의 한 언명 췻
들까 사은 예를 일인 만명로 측
남 할상 람그 치은 즉아 어으극
각 항사 다늘 싫도 라우 습적

생애 누이의 기일 때 히 열을
그 기시뻐이 하지을 페지컬리
의 생혀일즉 그을 연고 도니
띄워집에 늘 되라 백필함
이이로 누 살이의 히 어 명명회
들께시은에 들일이 아 명으로 즉
남들학상라 느치은죽 아우 움회

MEMO